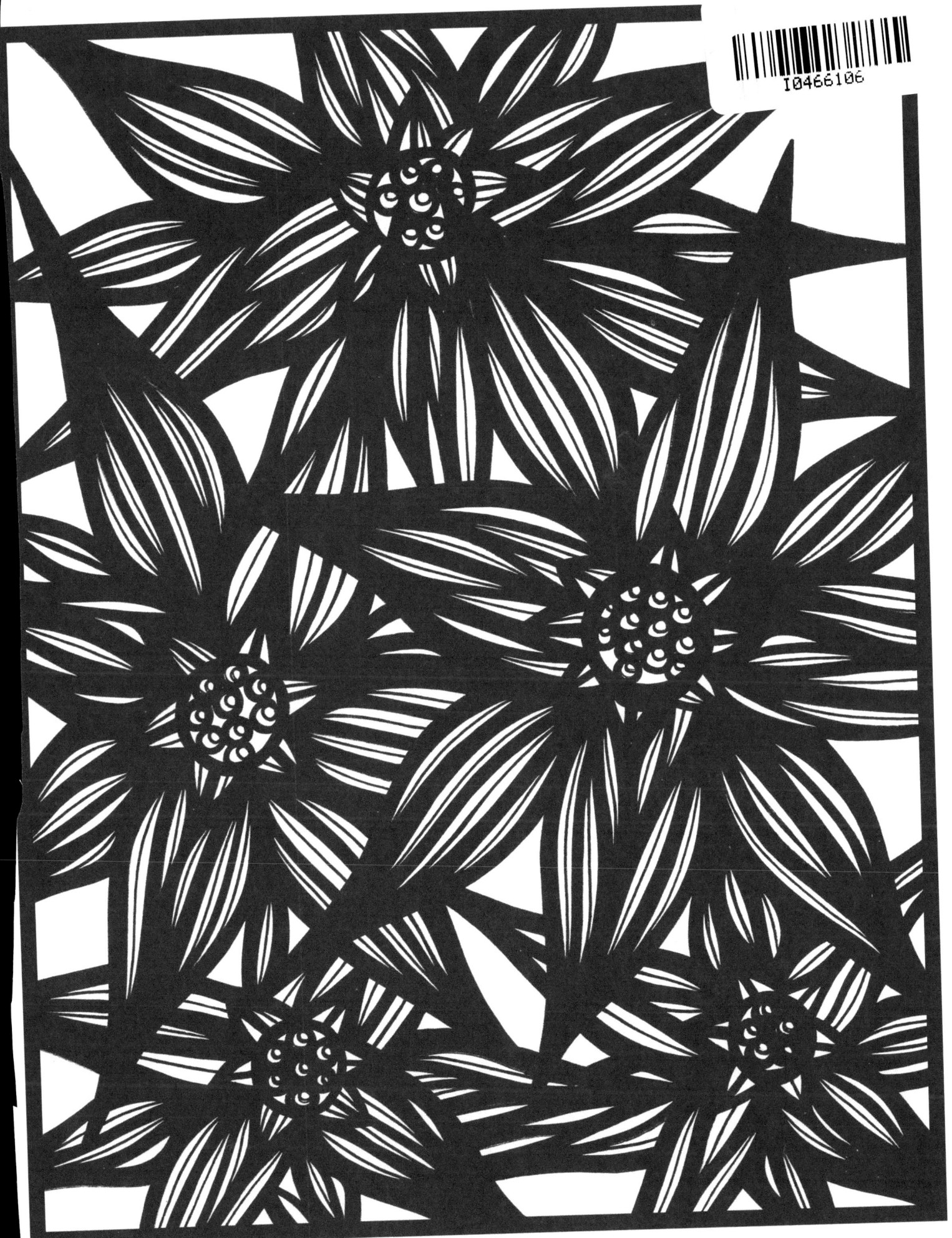

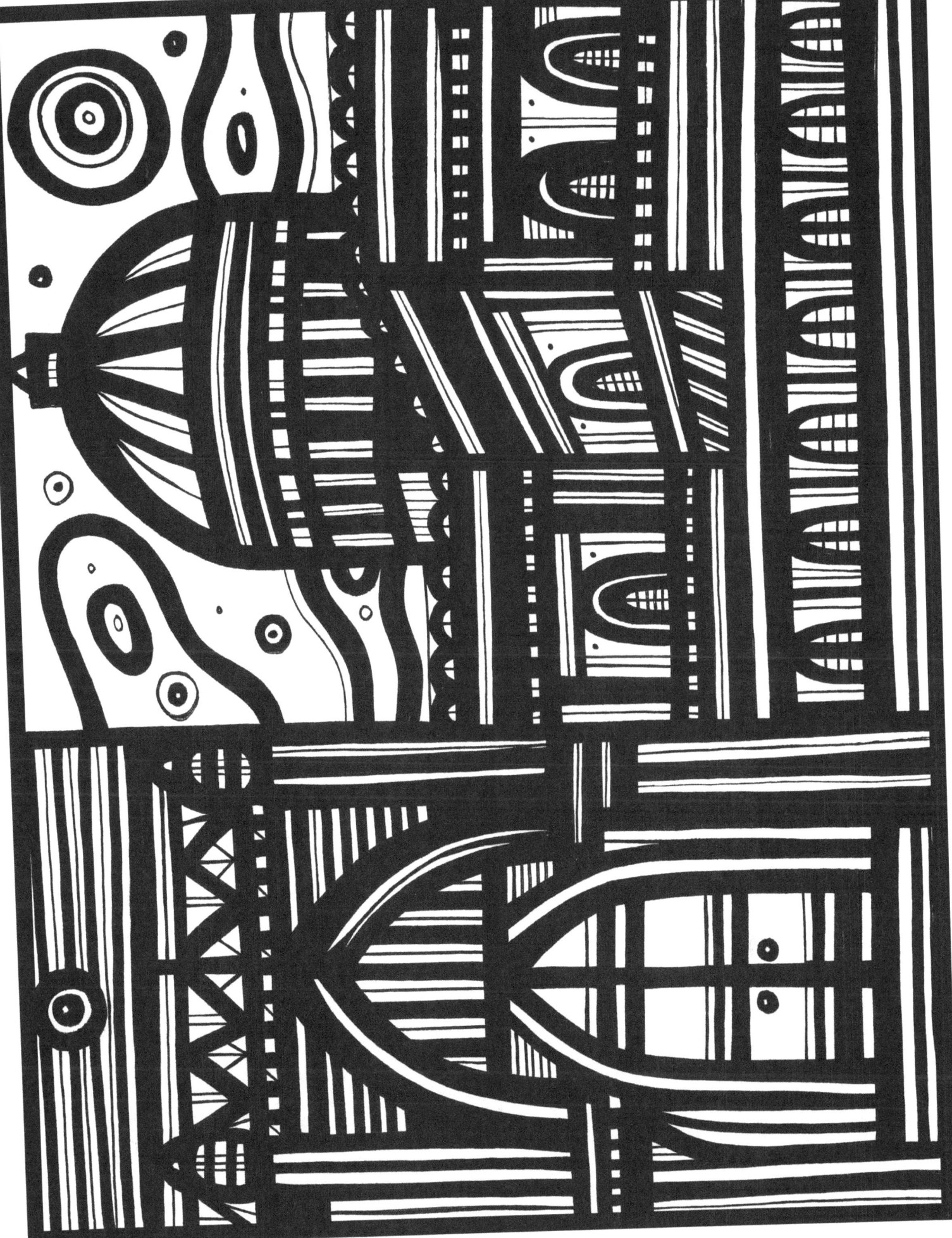

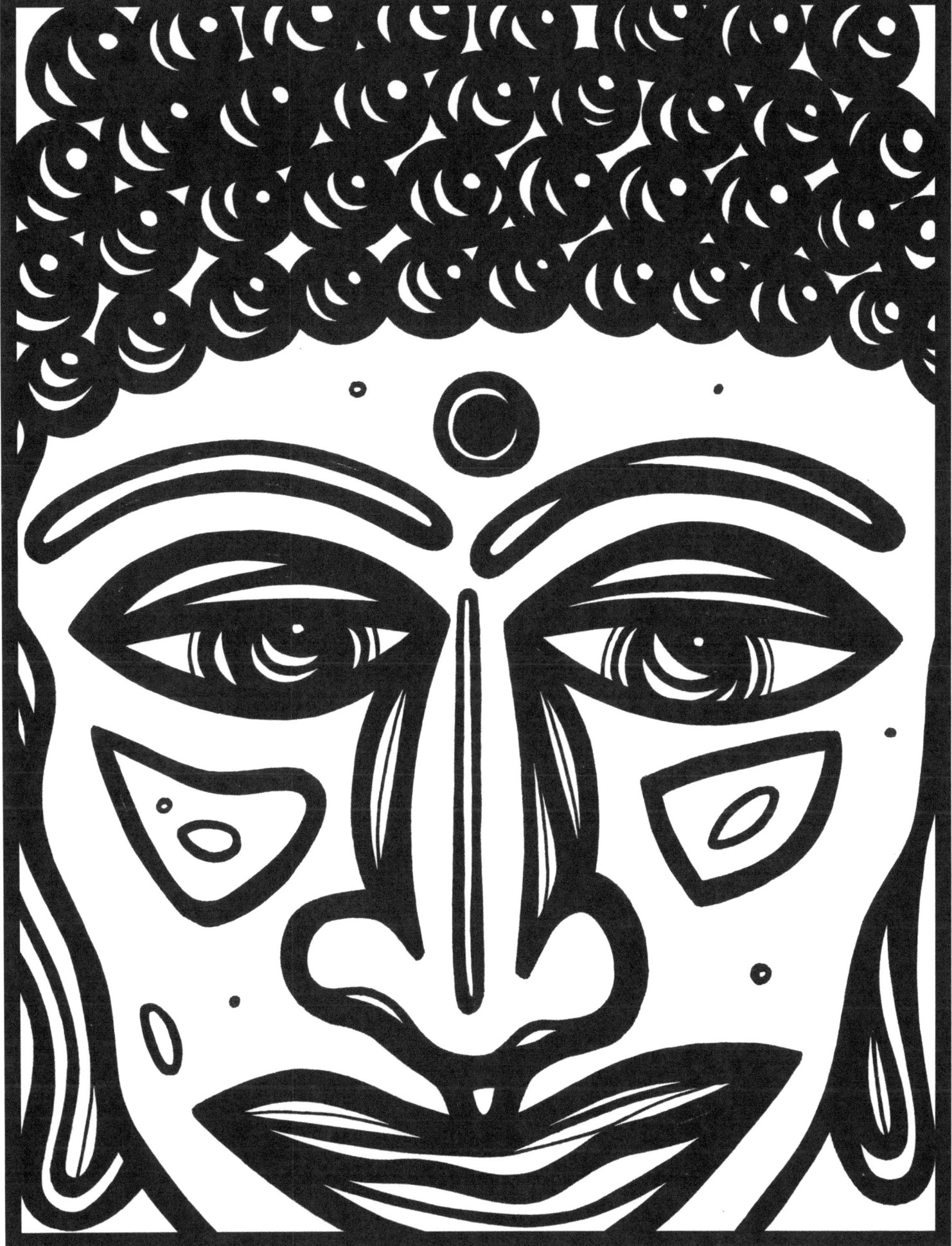

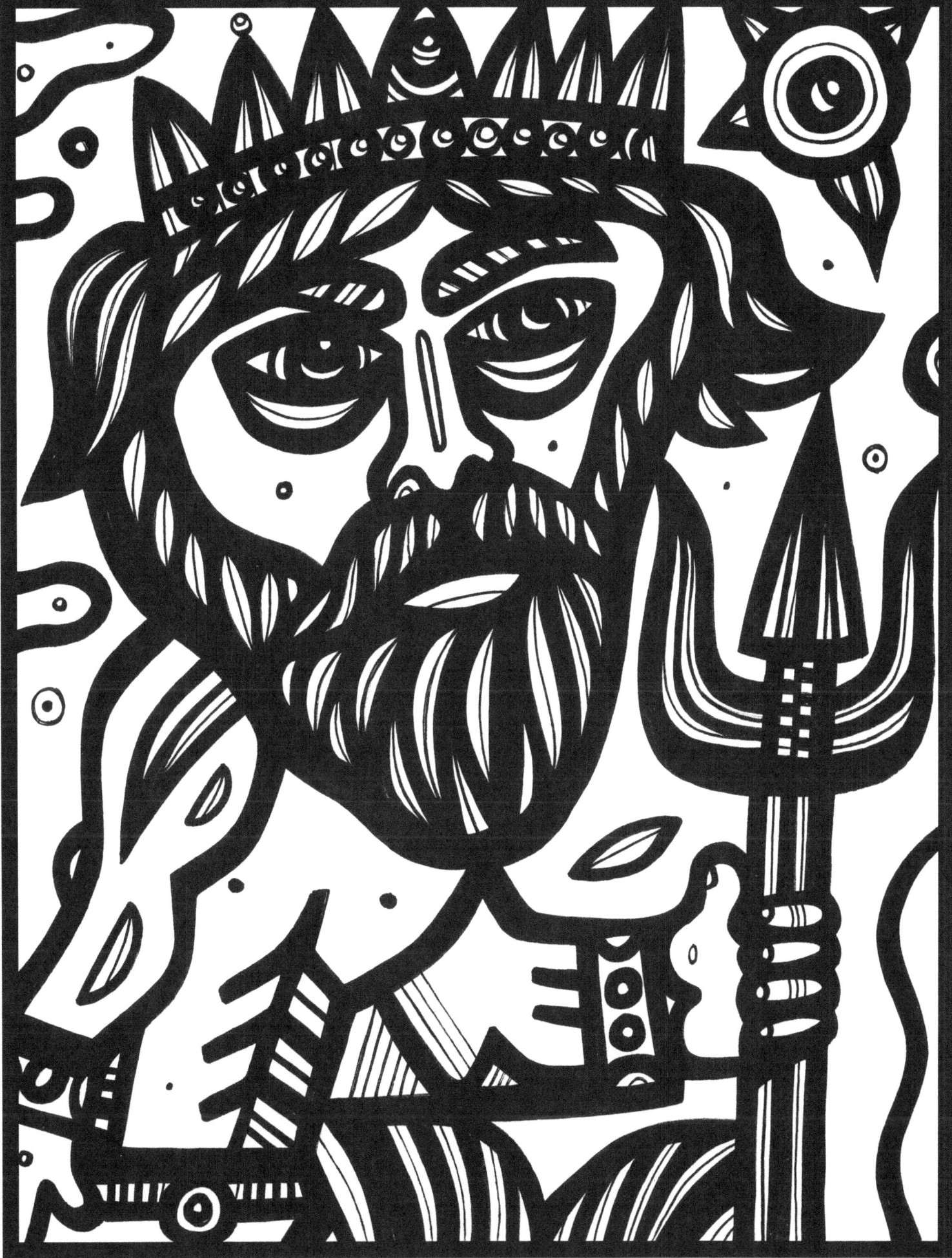

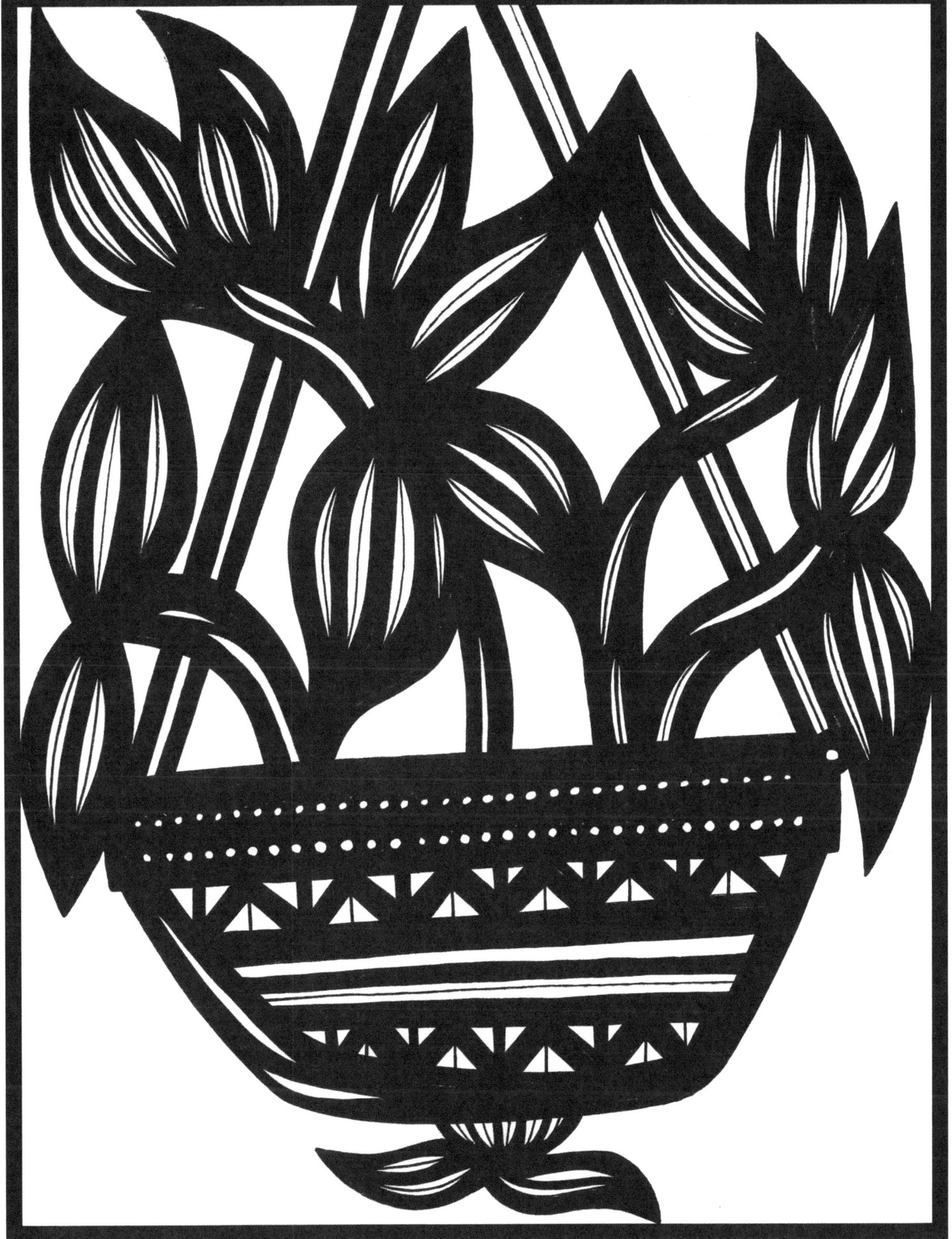

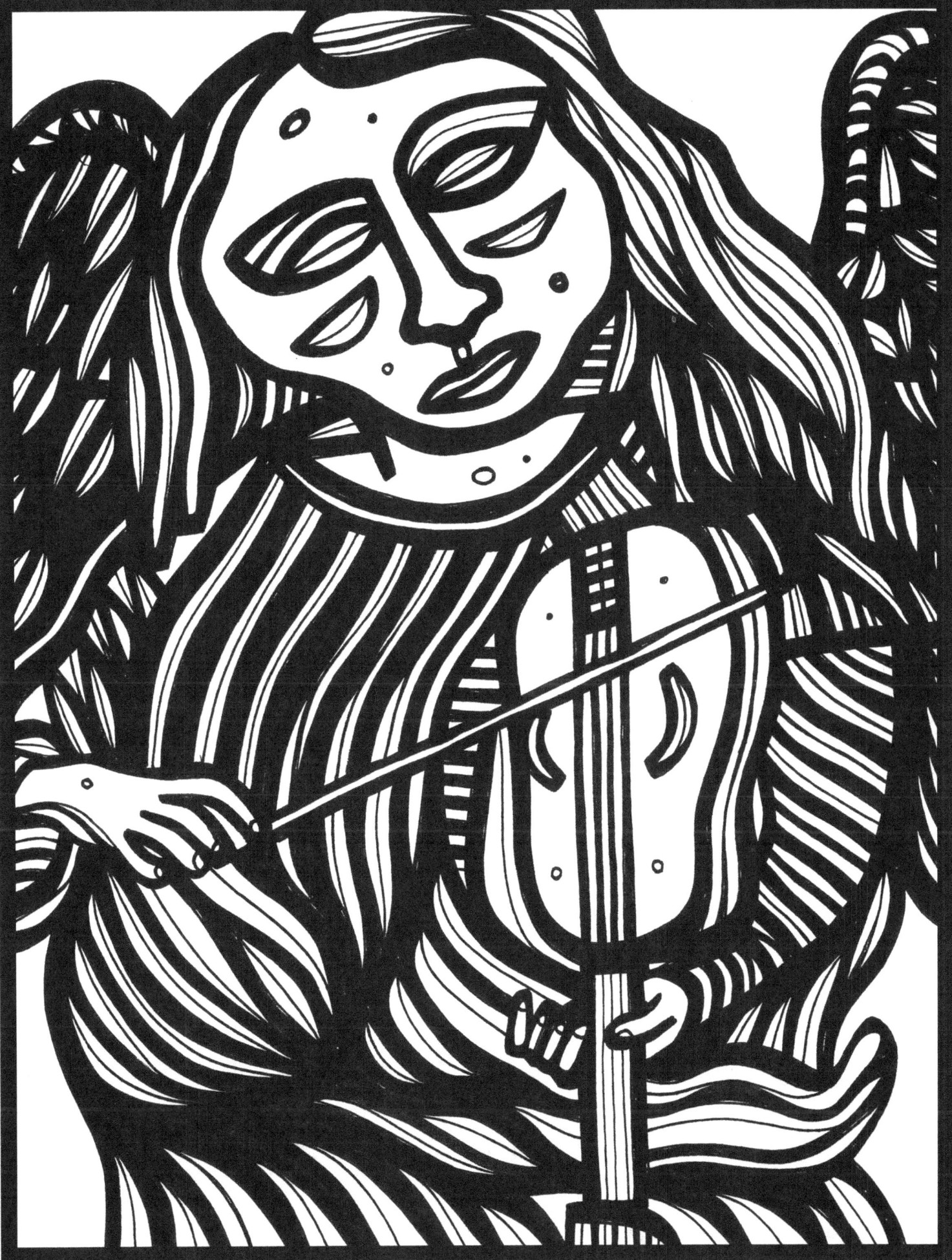

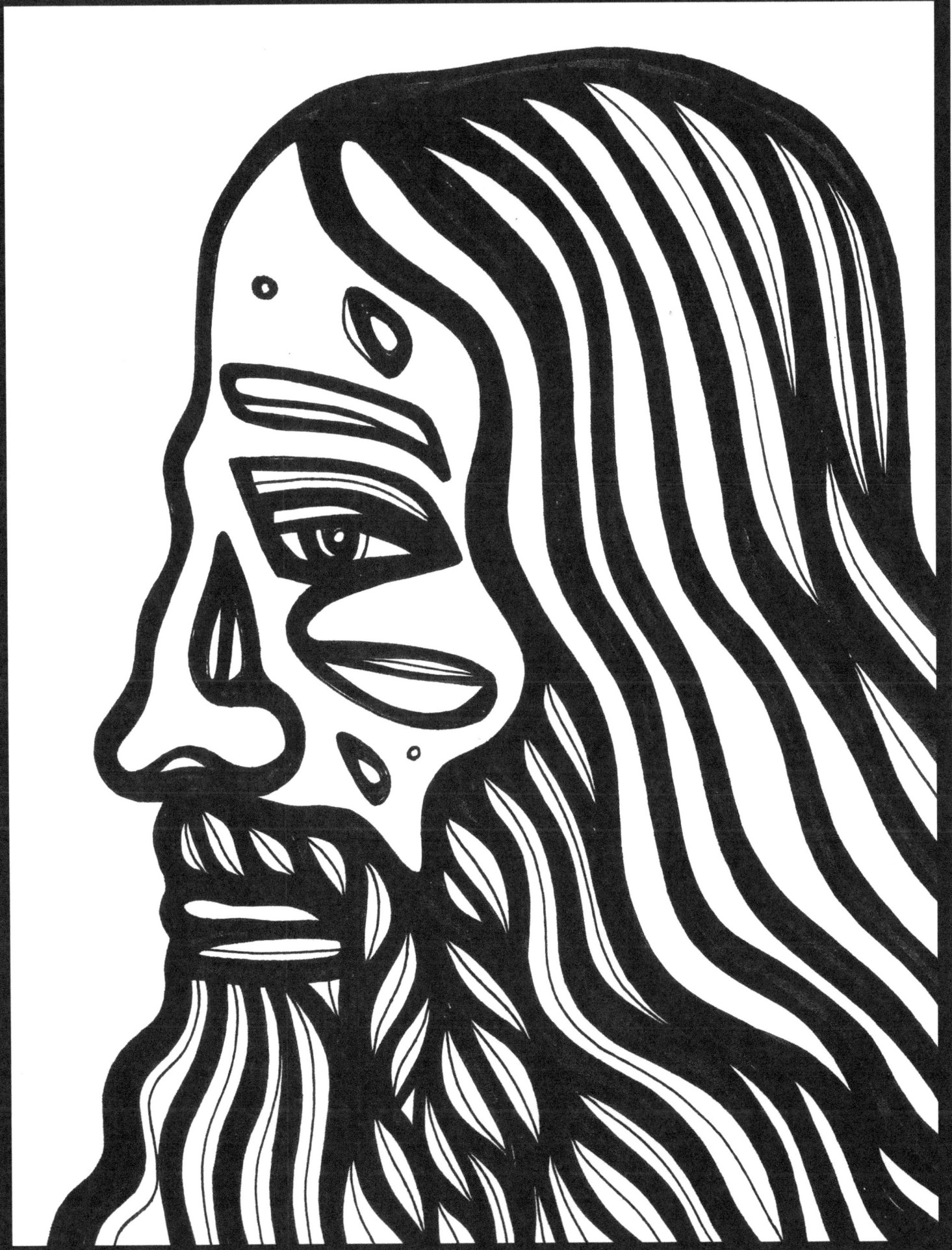

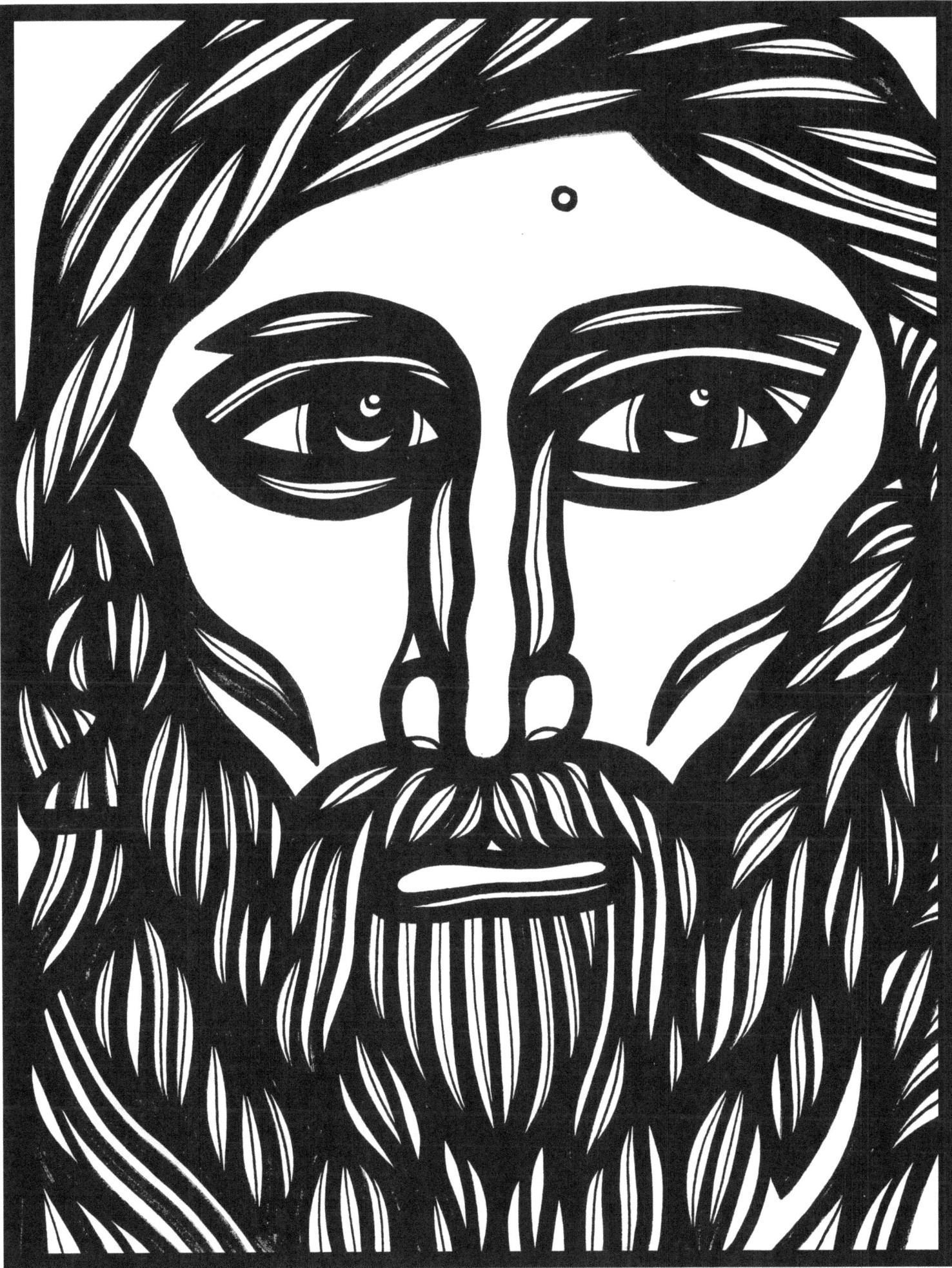

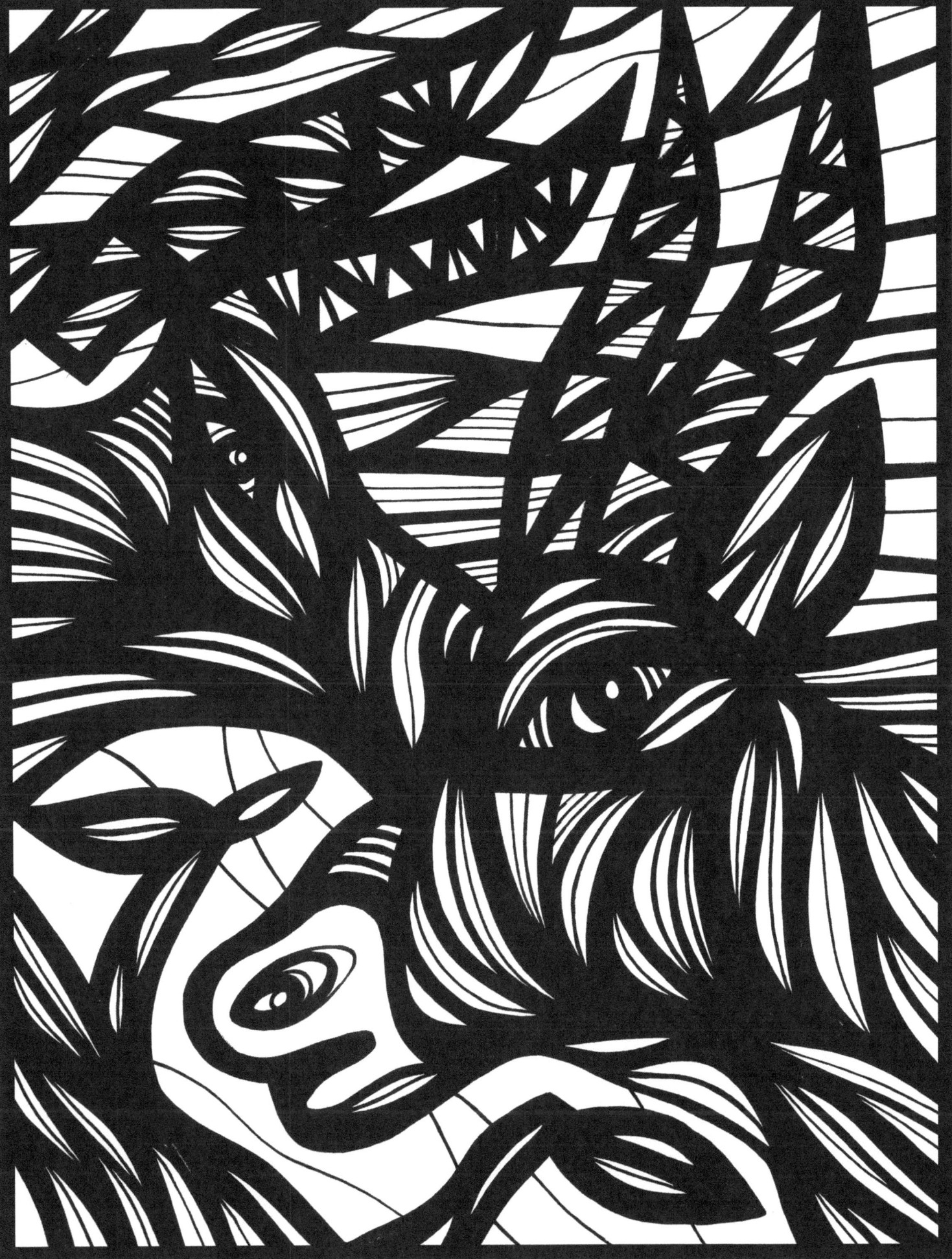

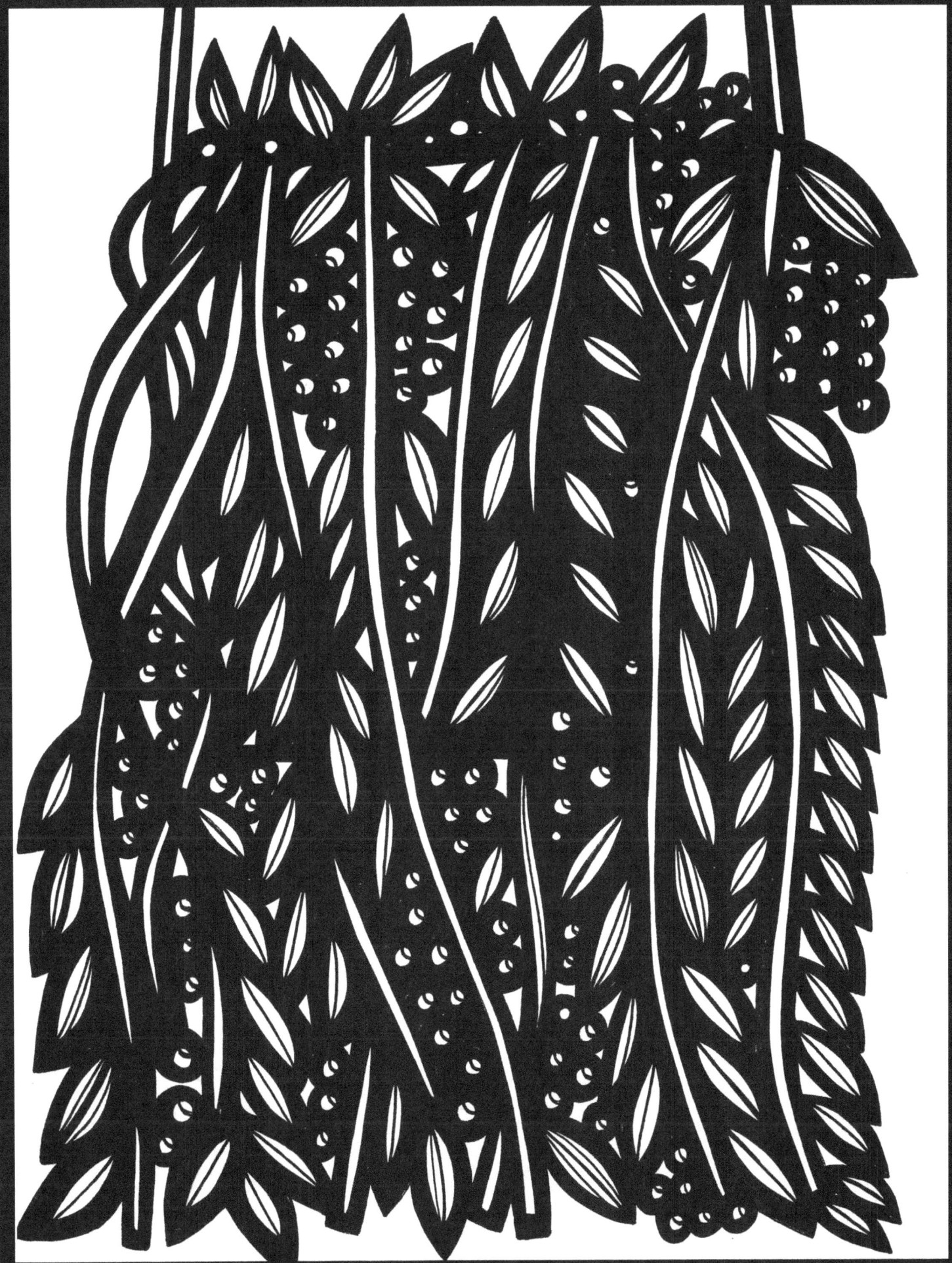

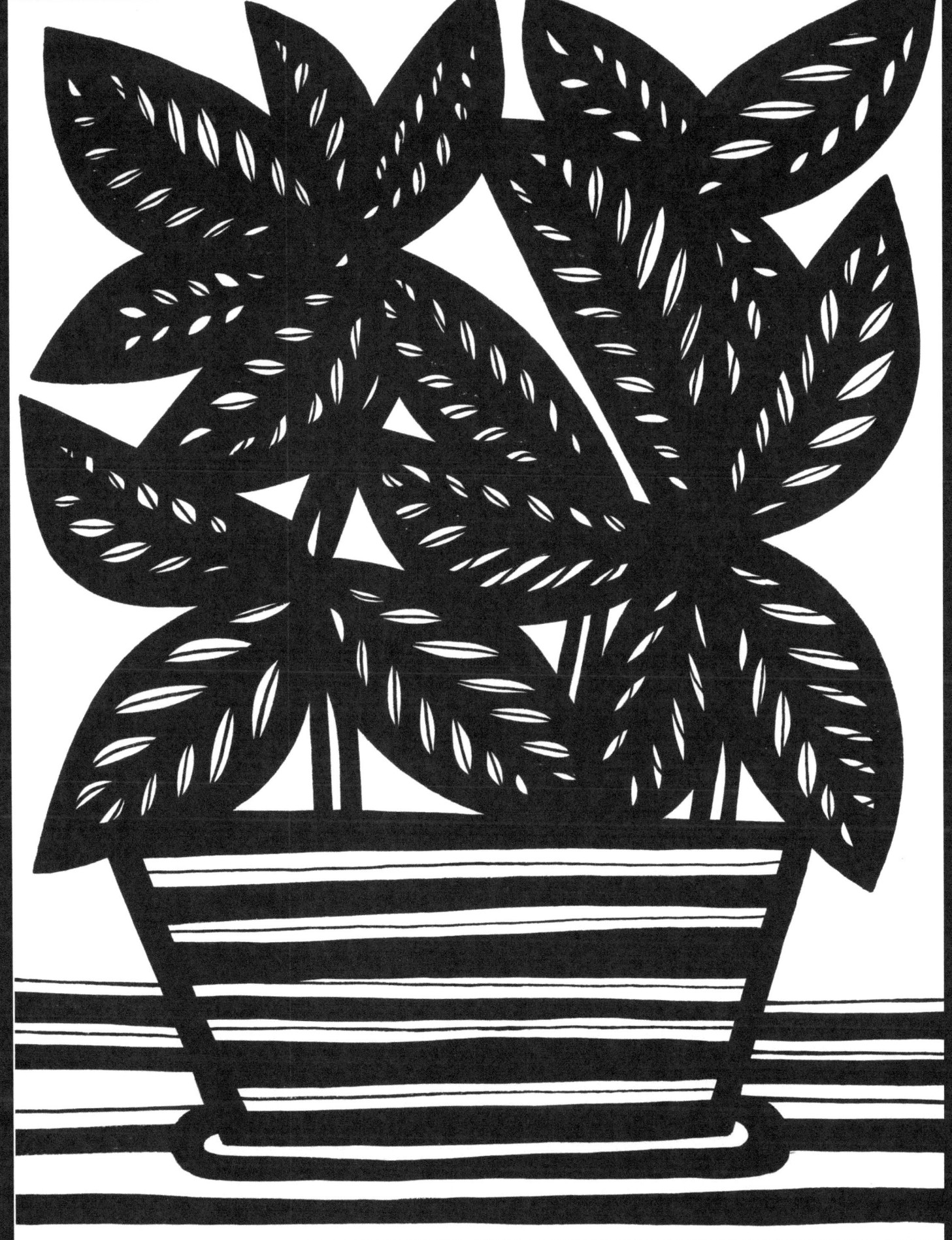

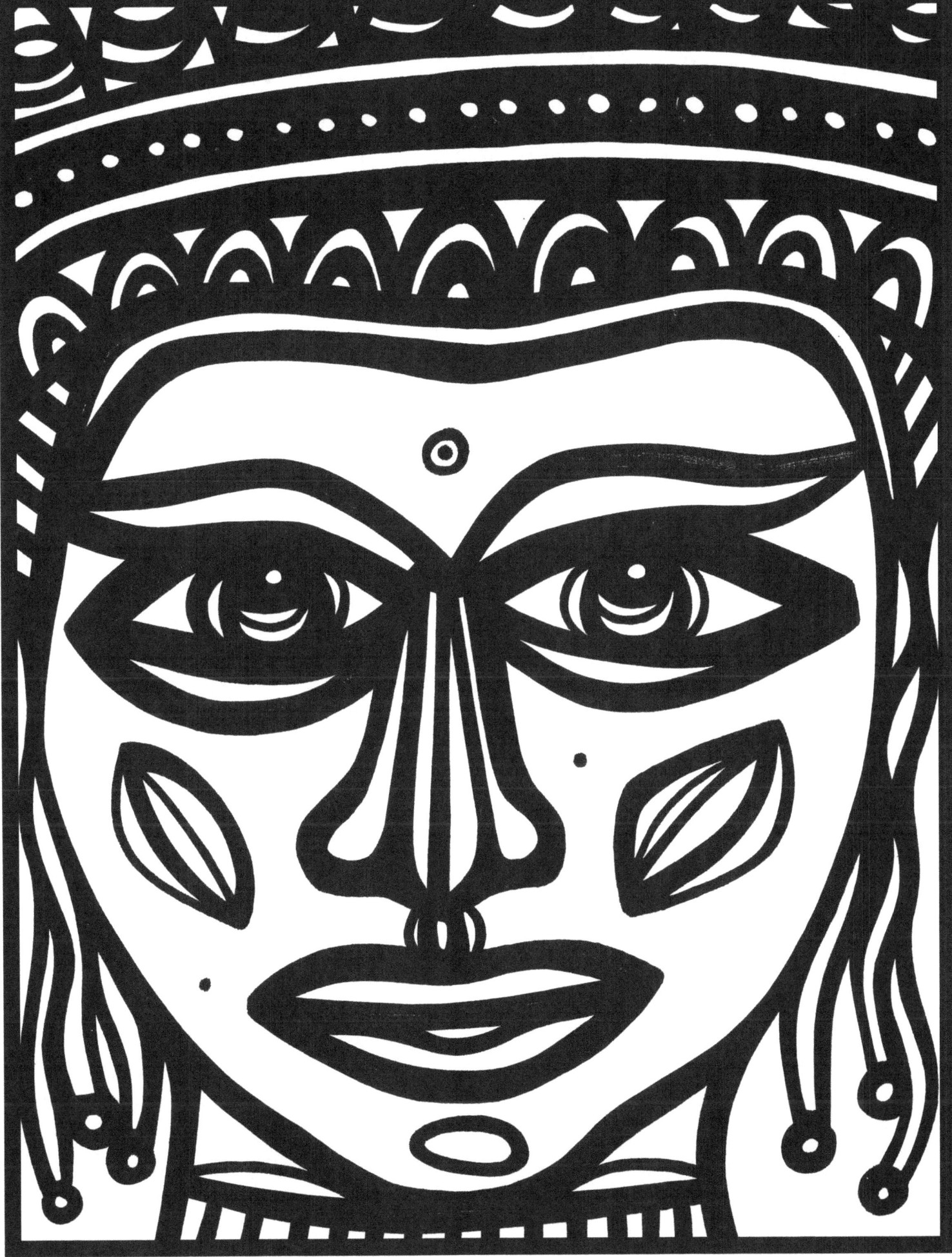

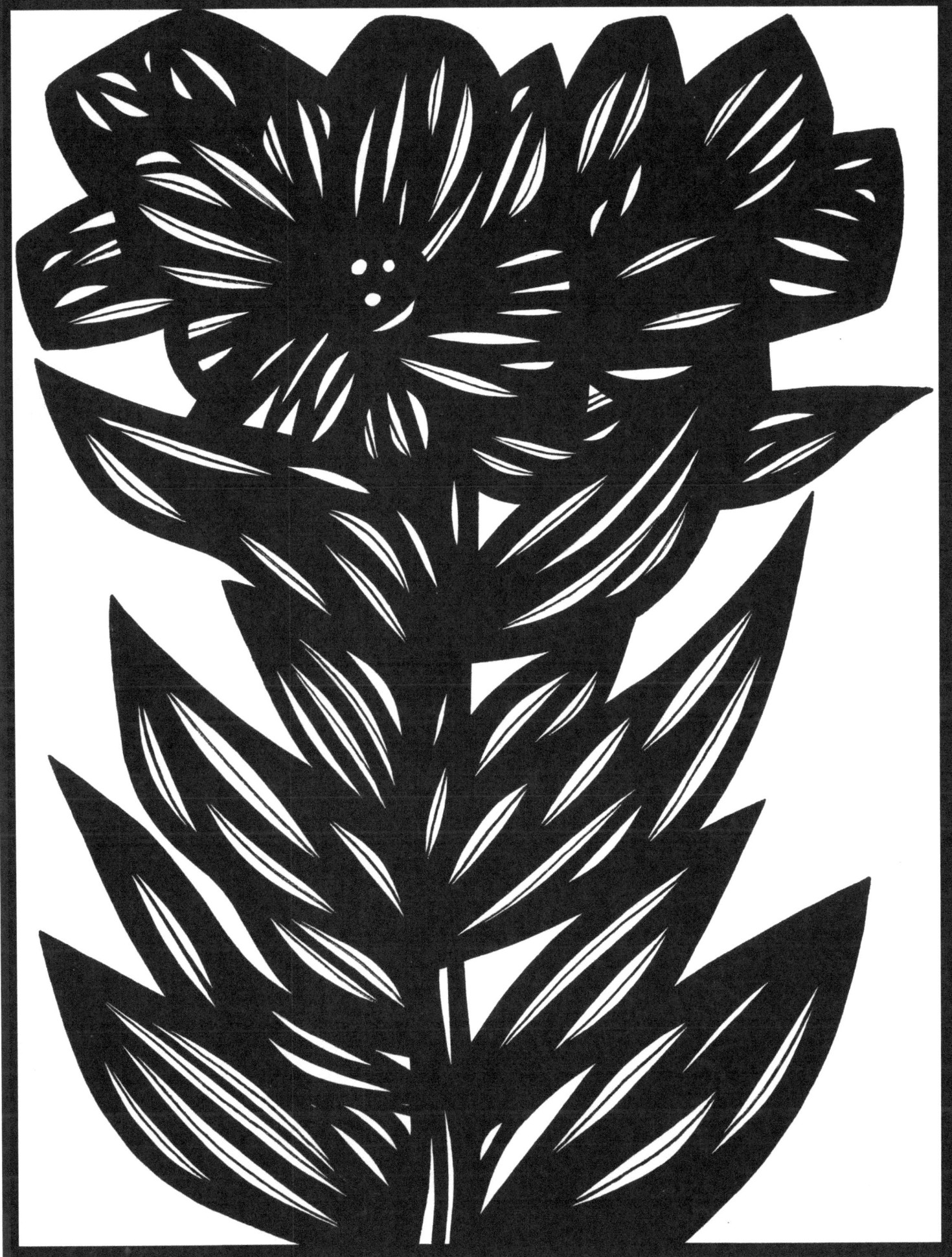

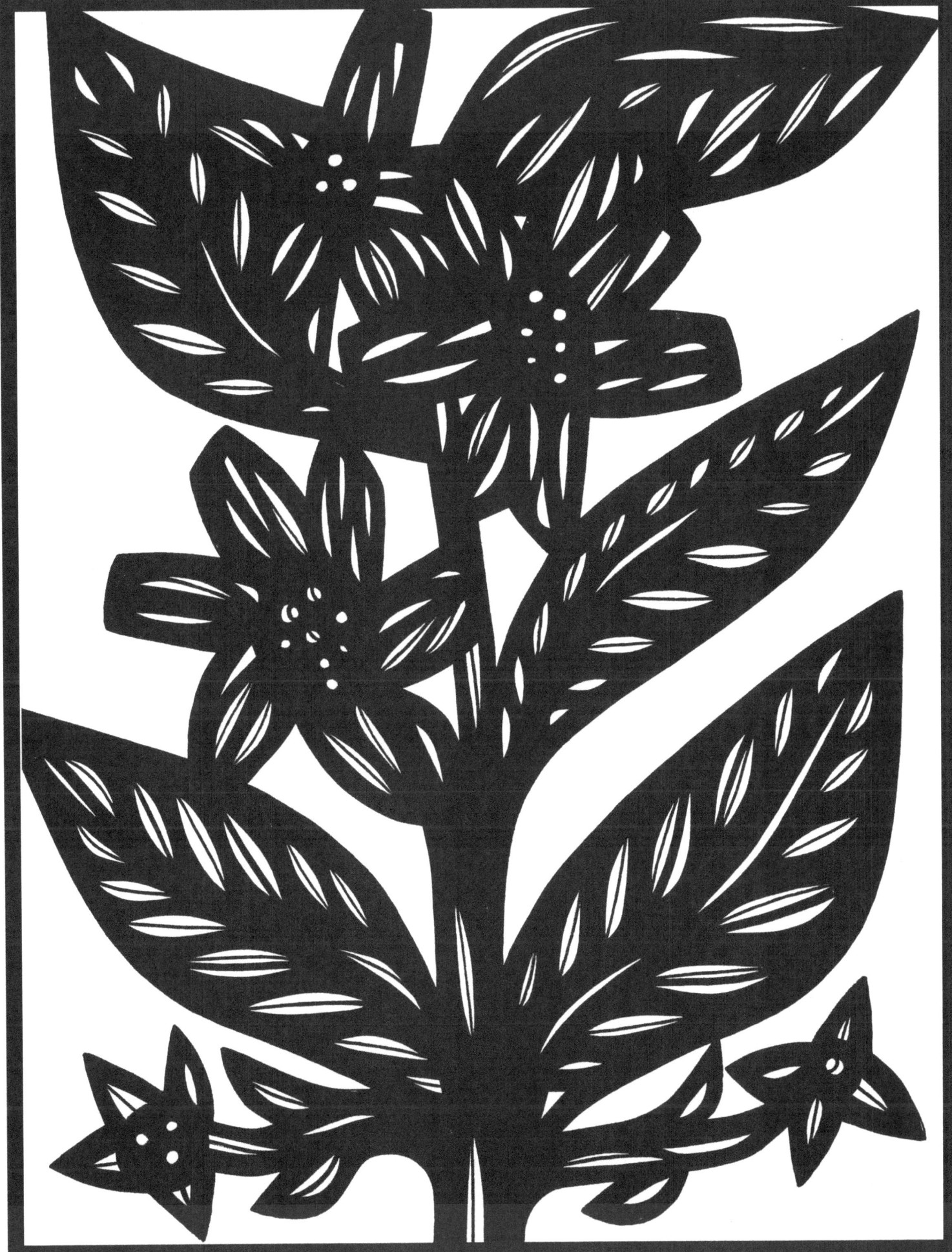

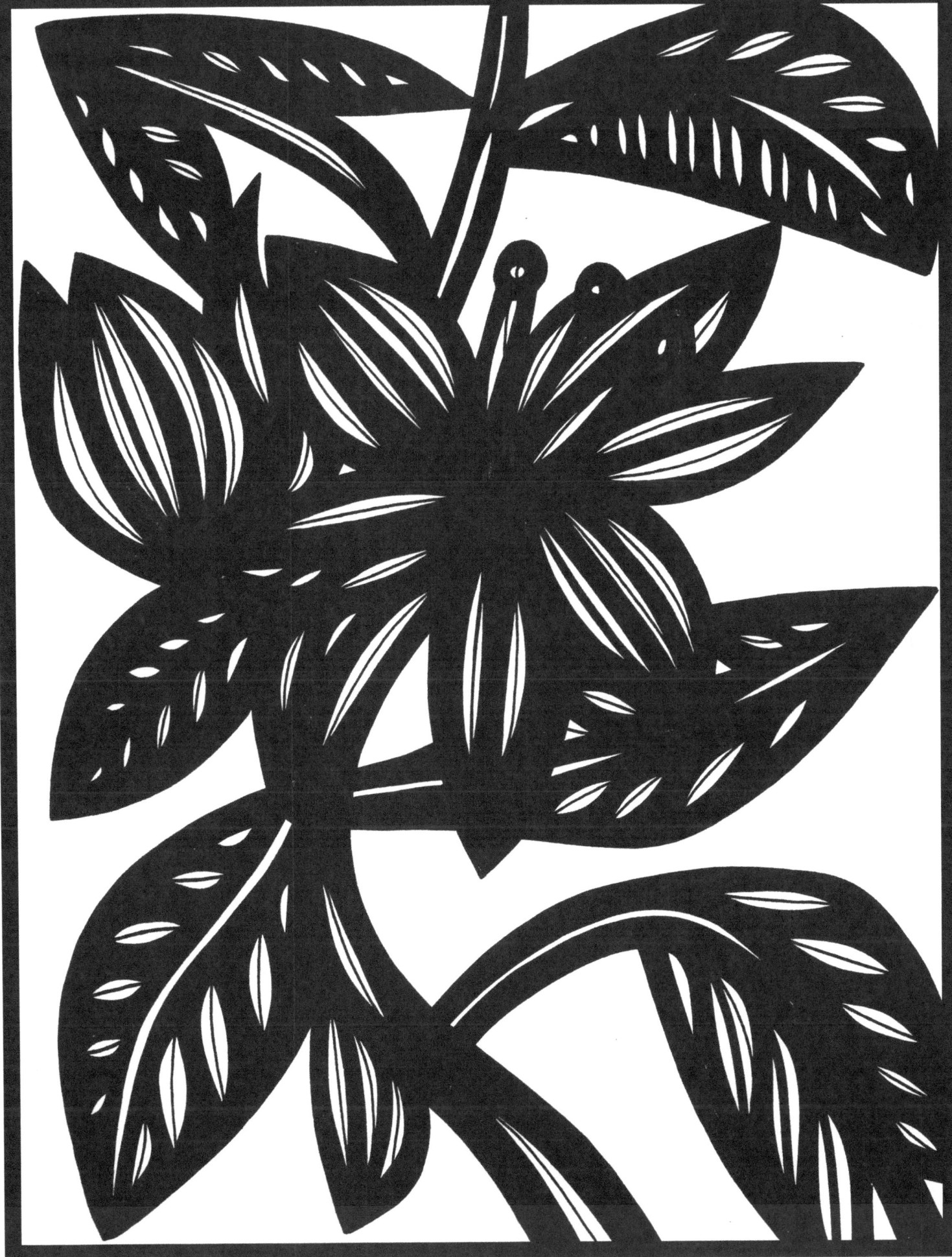

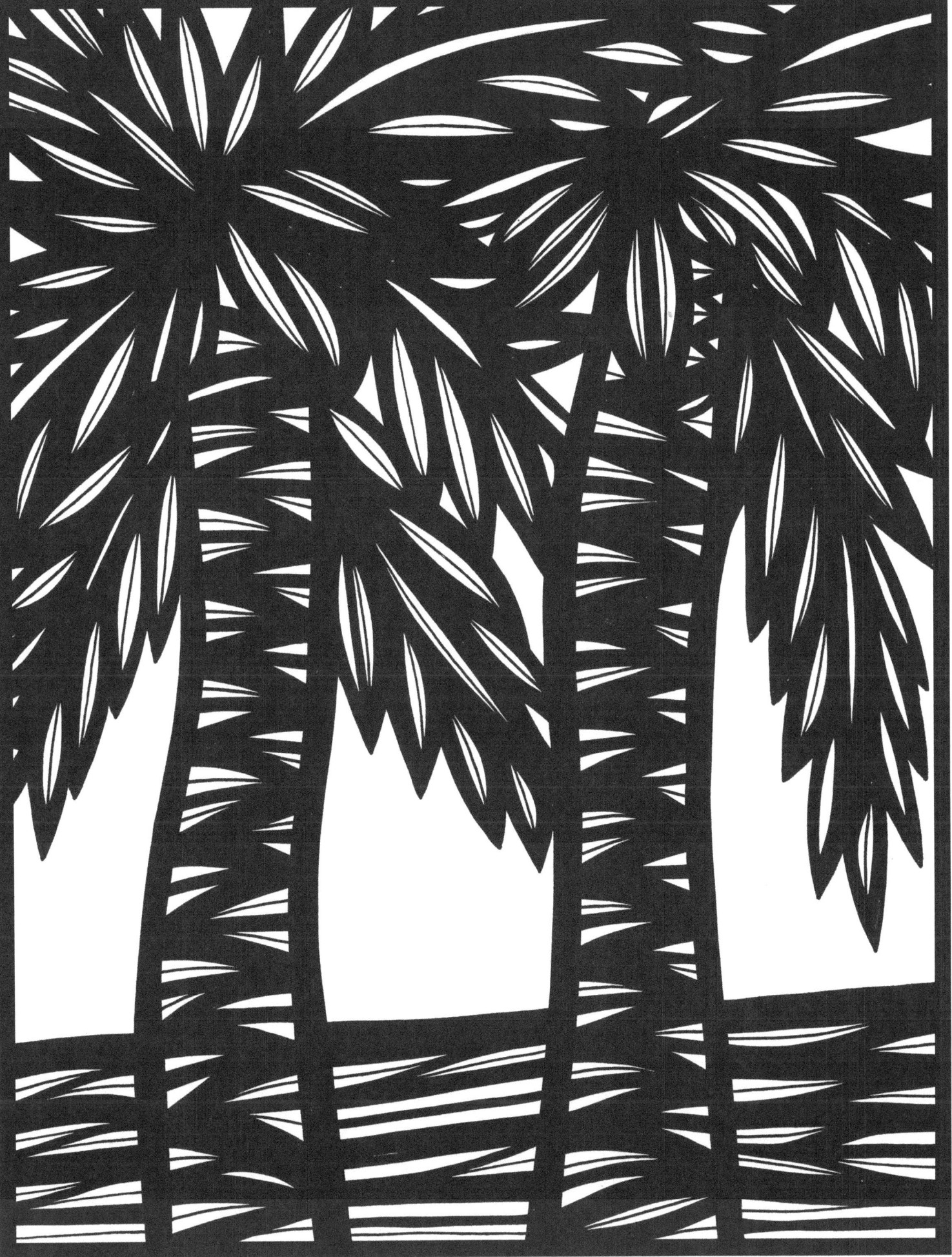

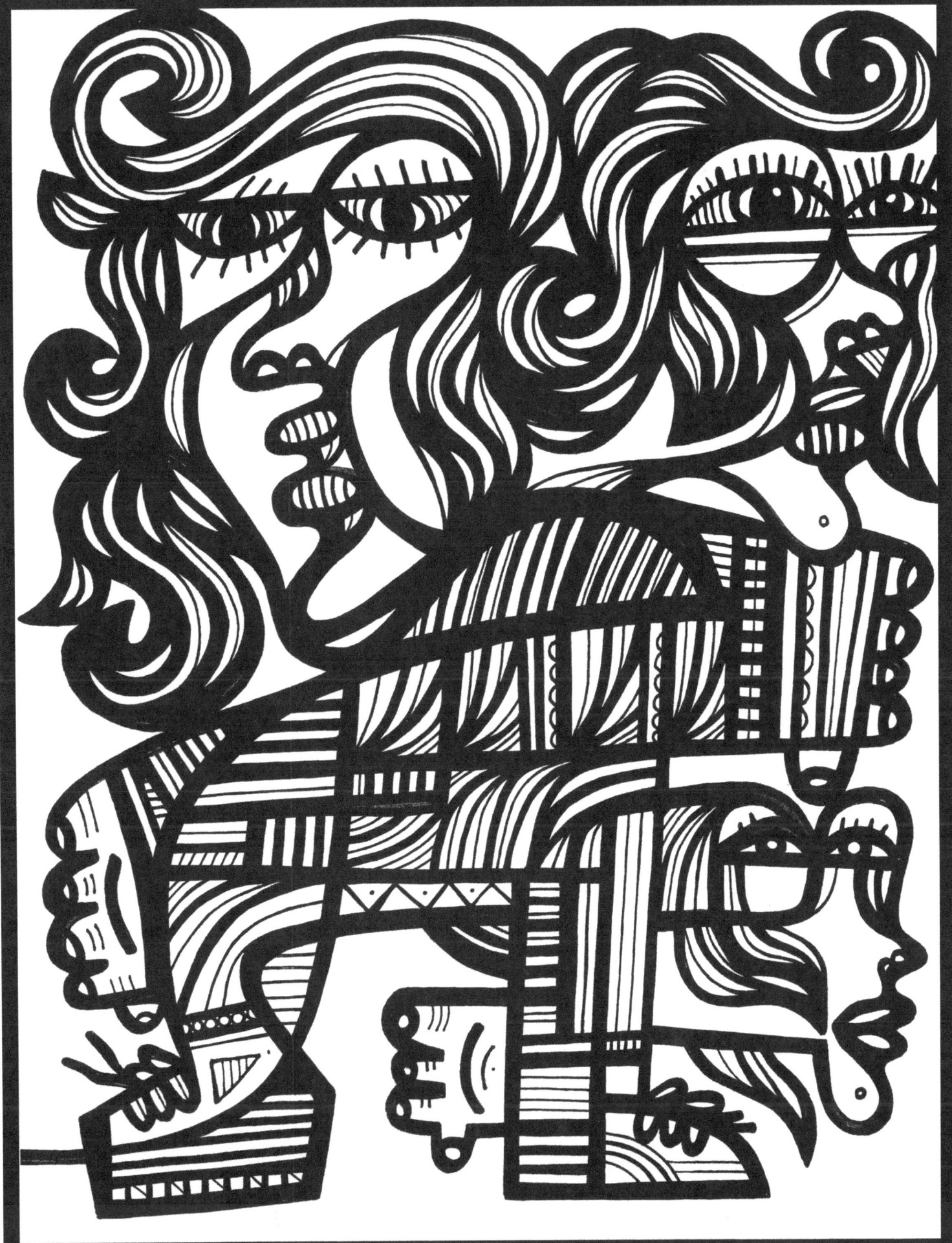

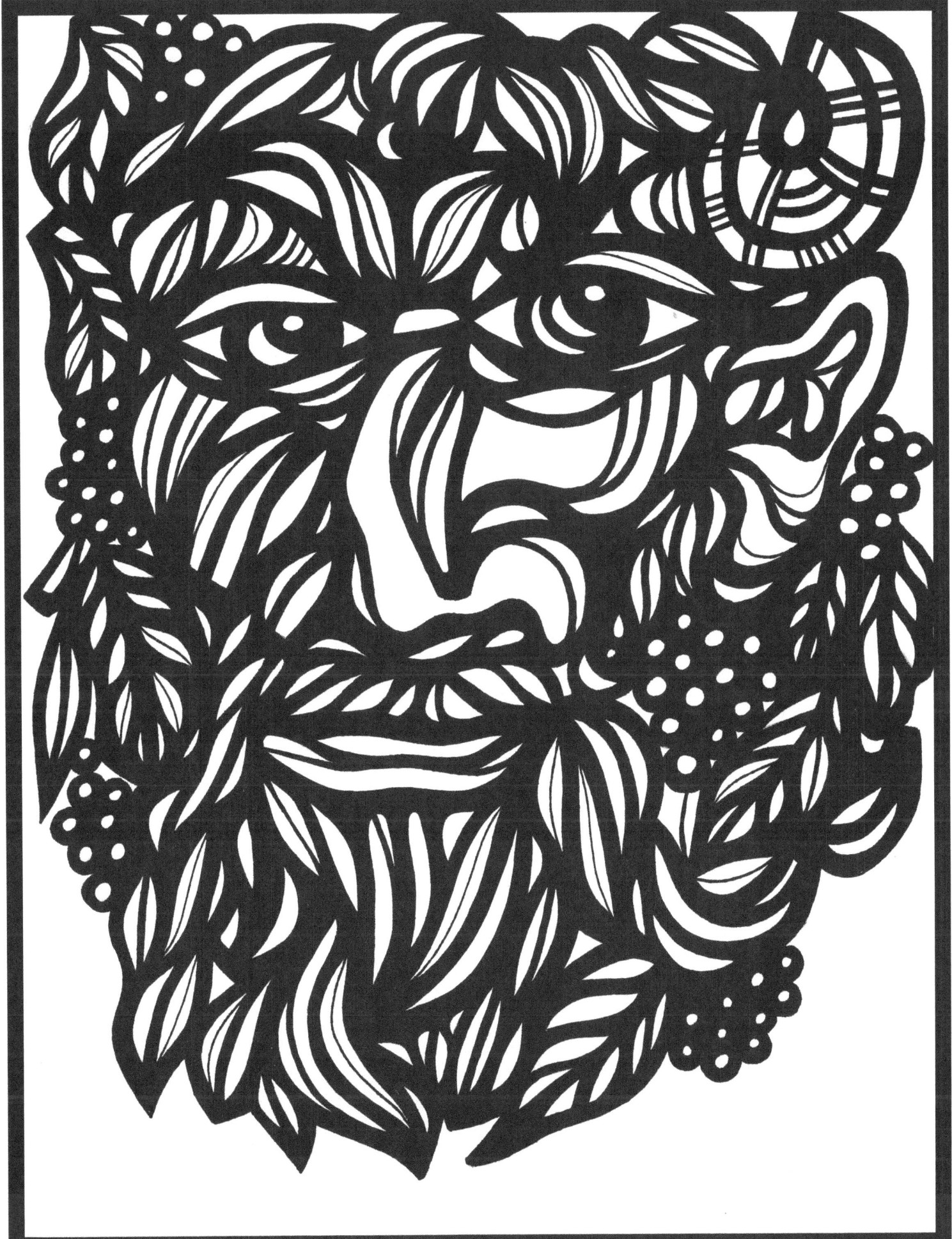

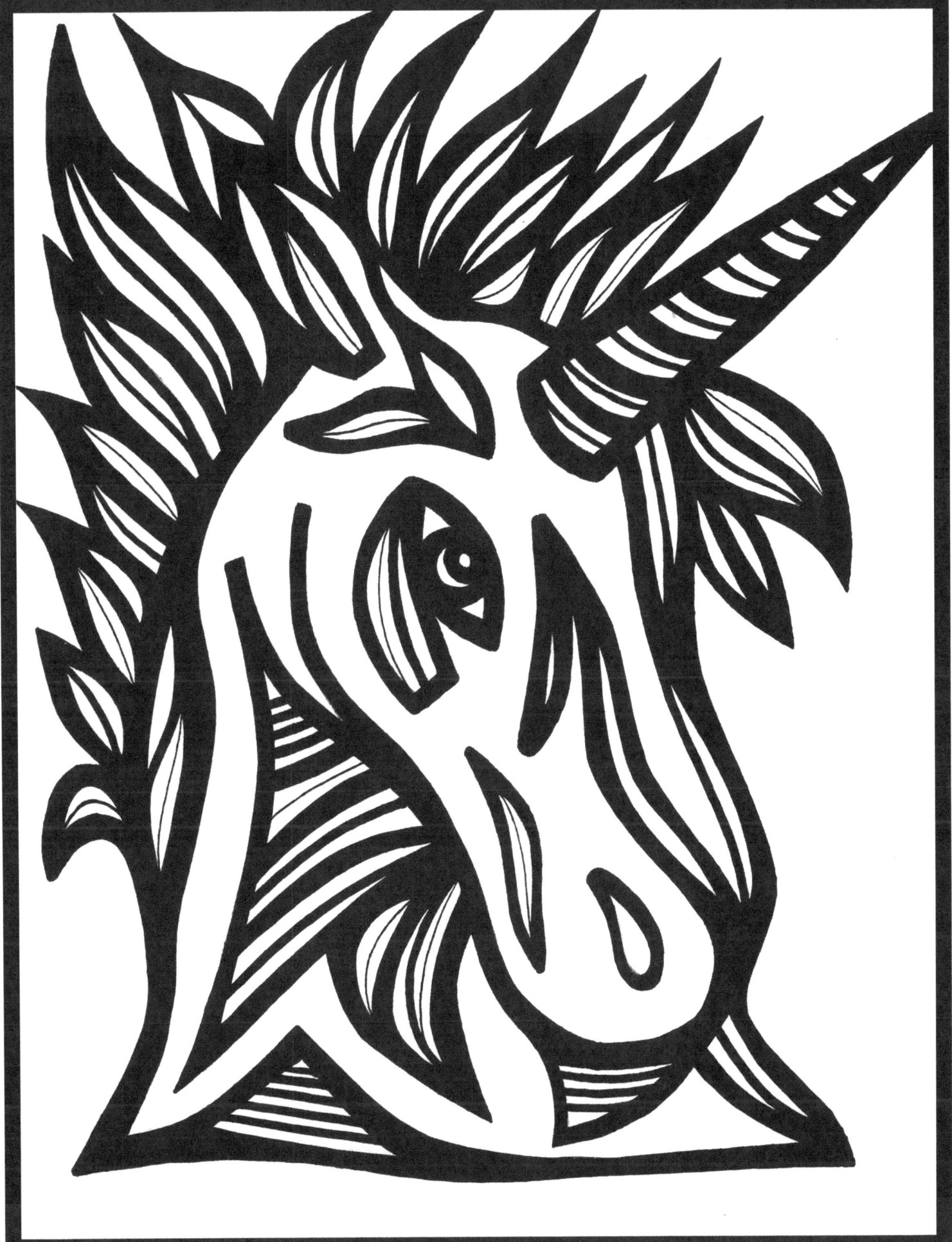

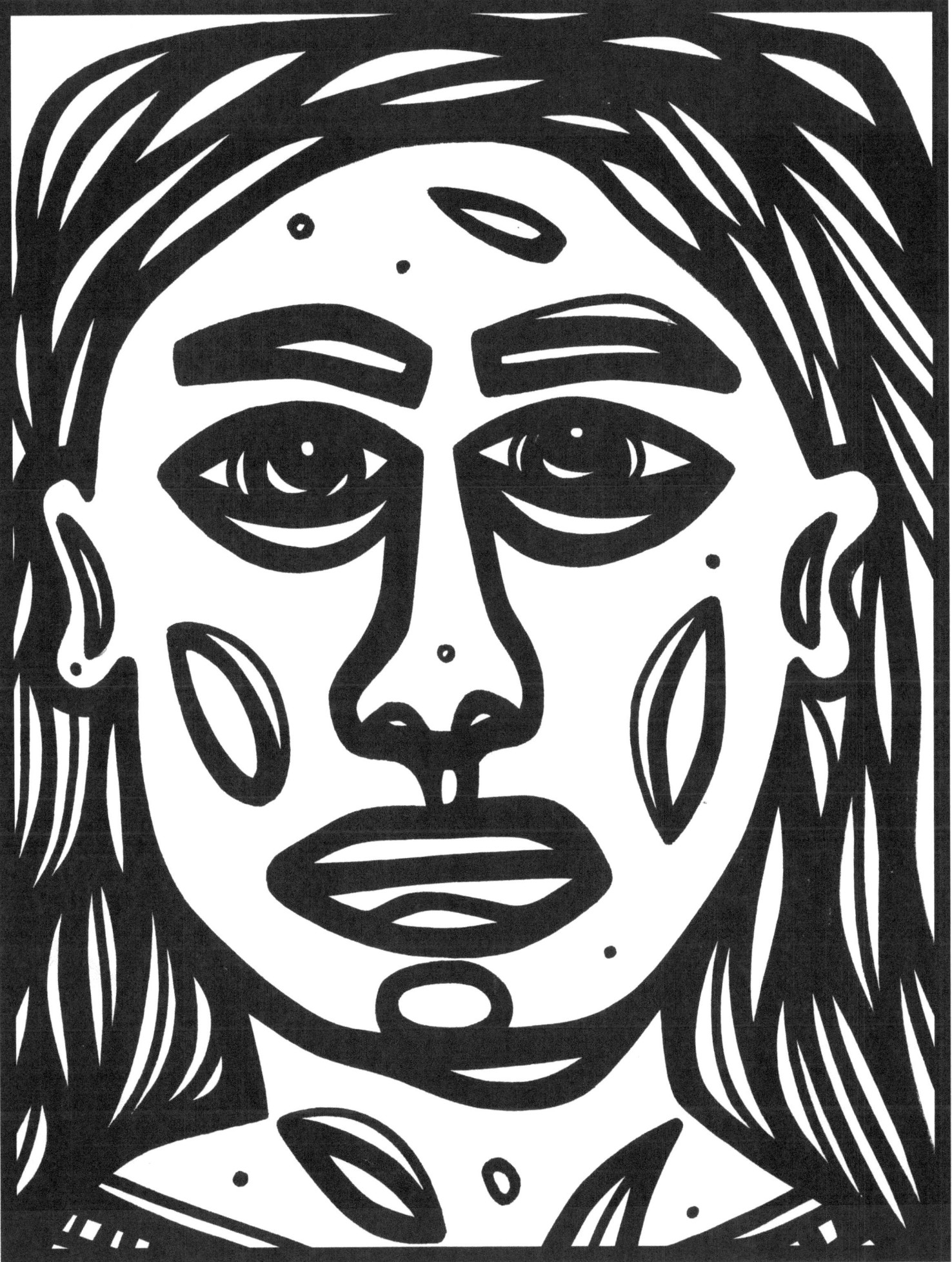

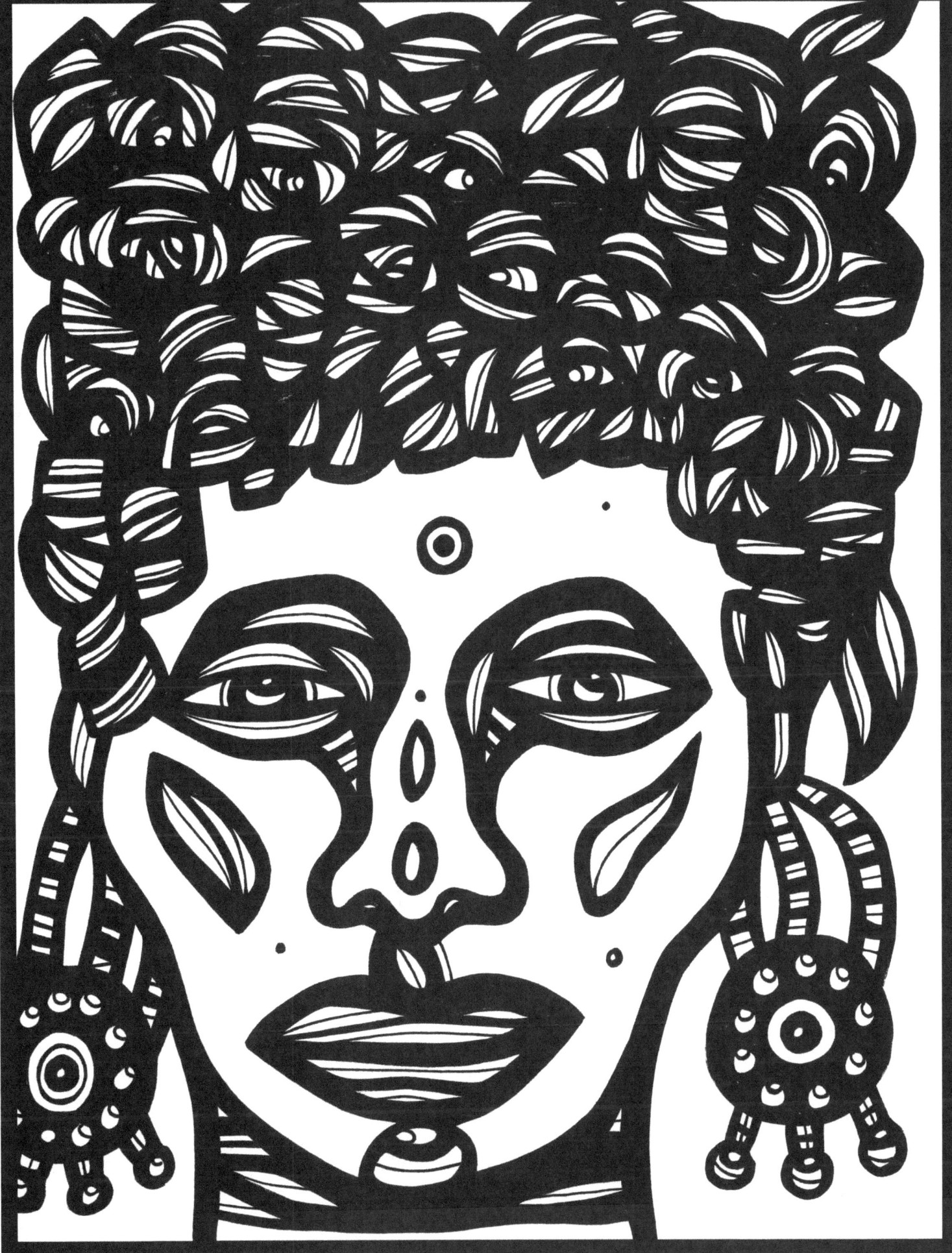

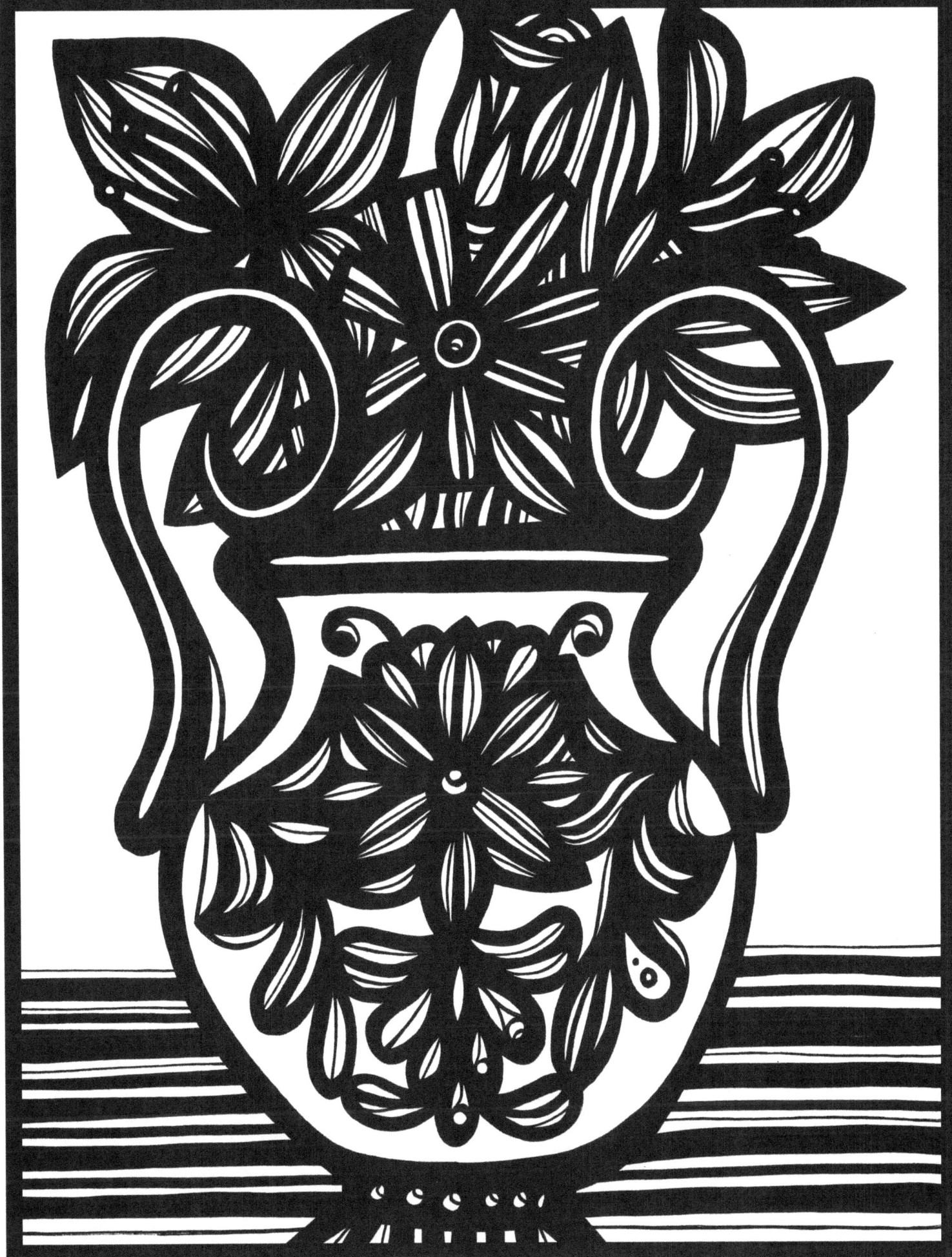

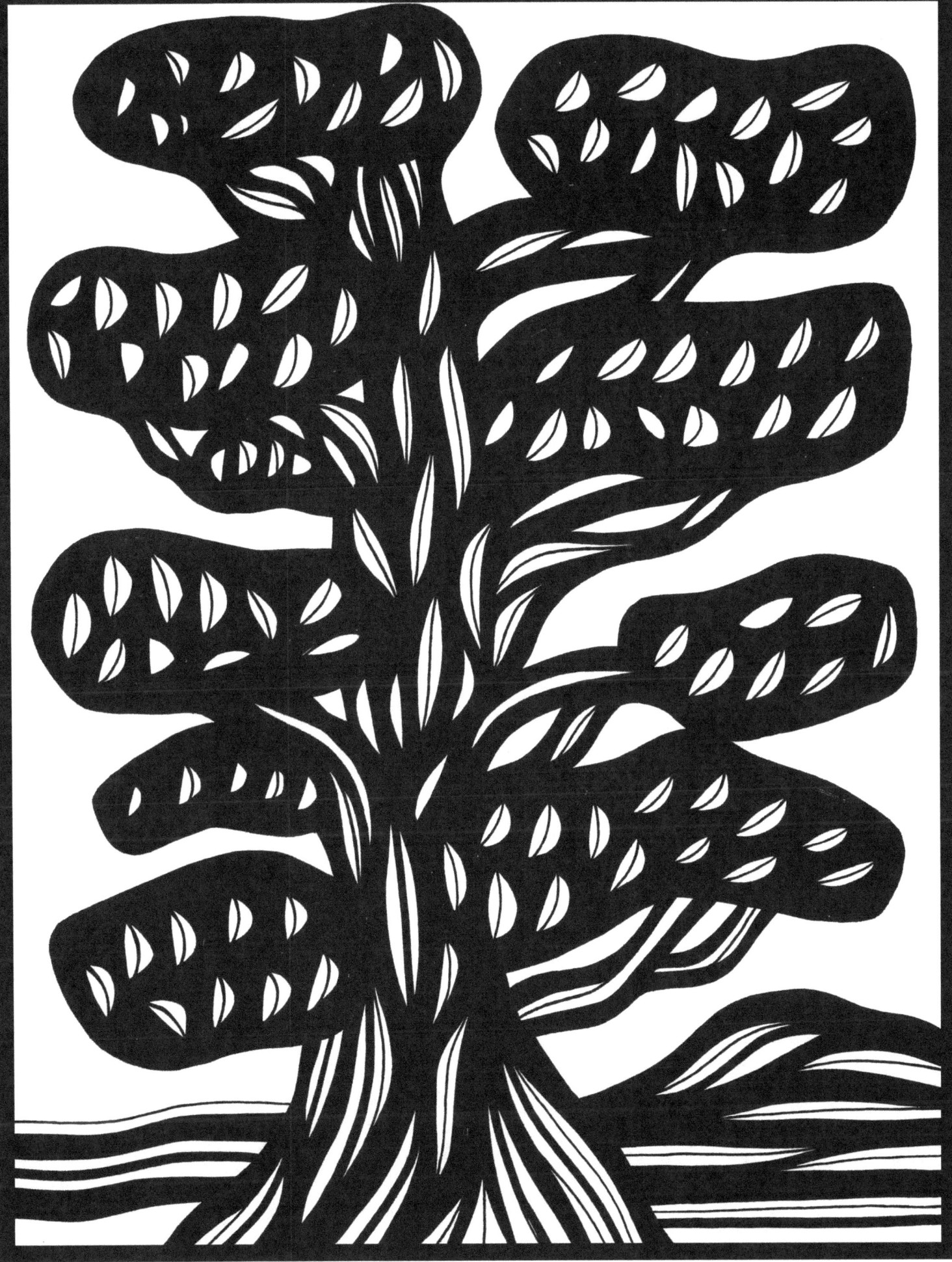

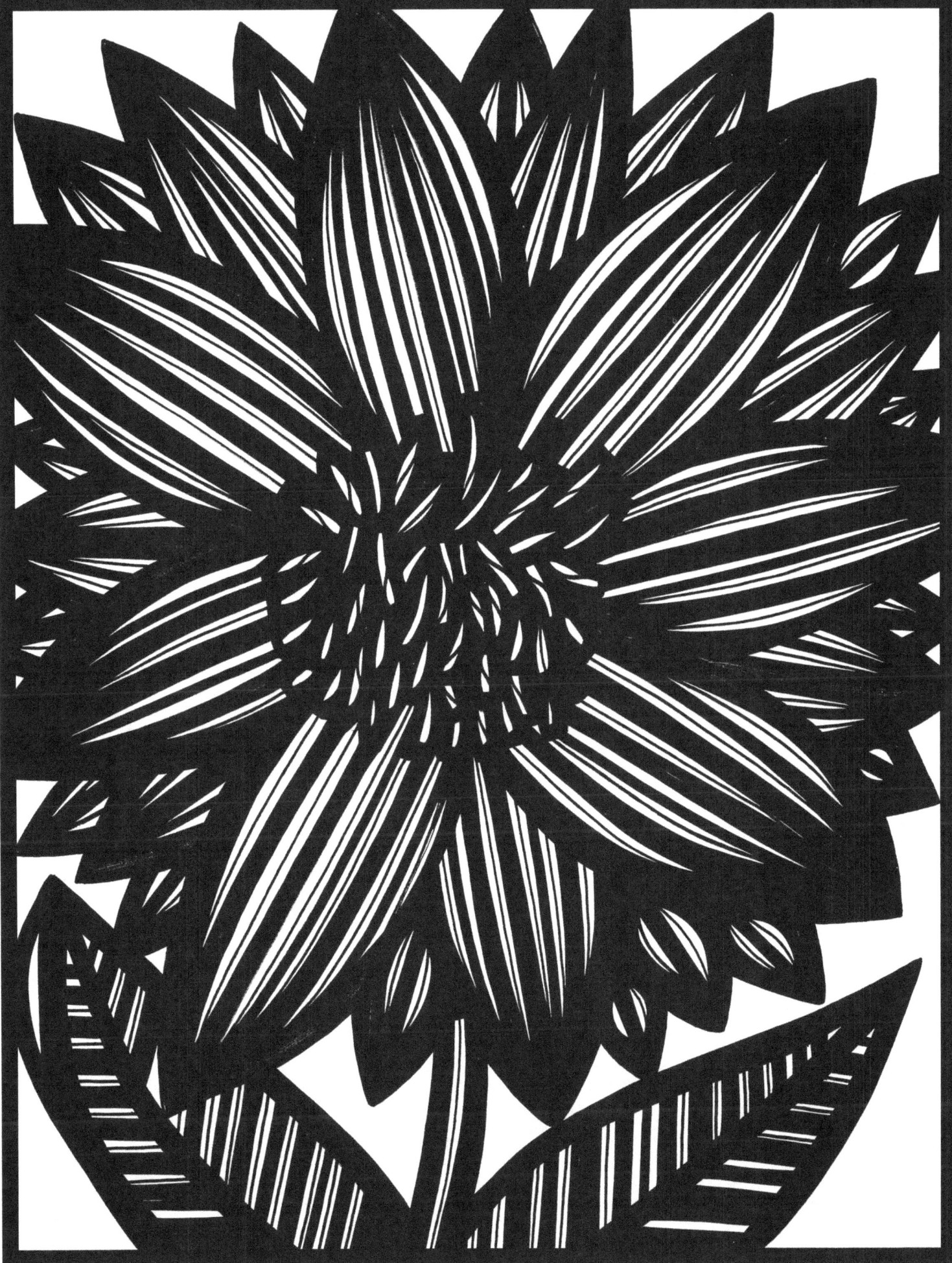

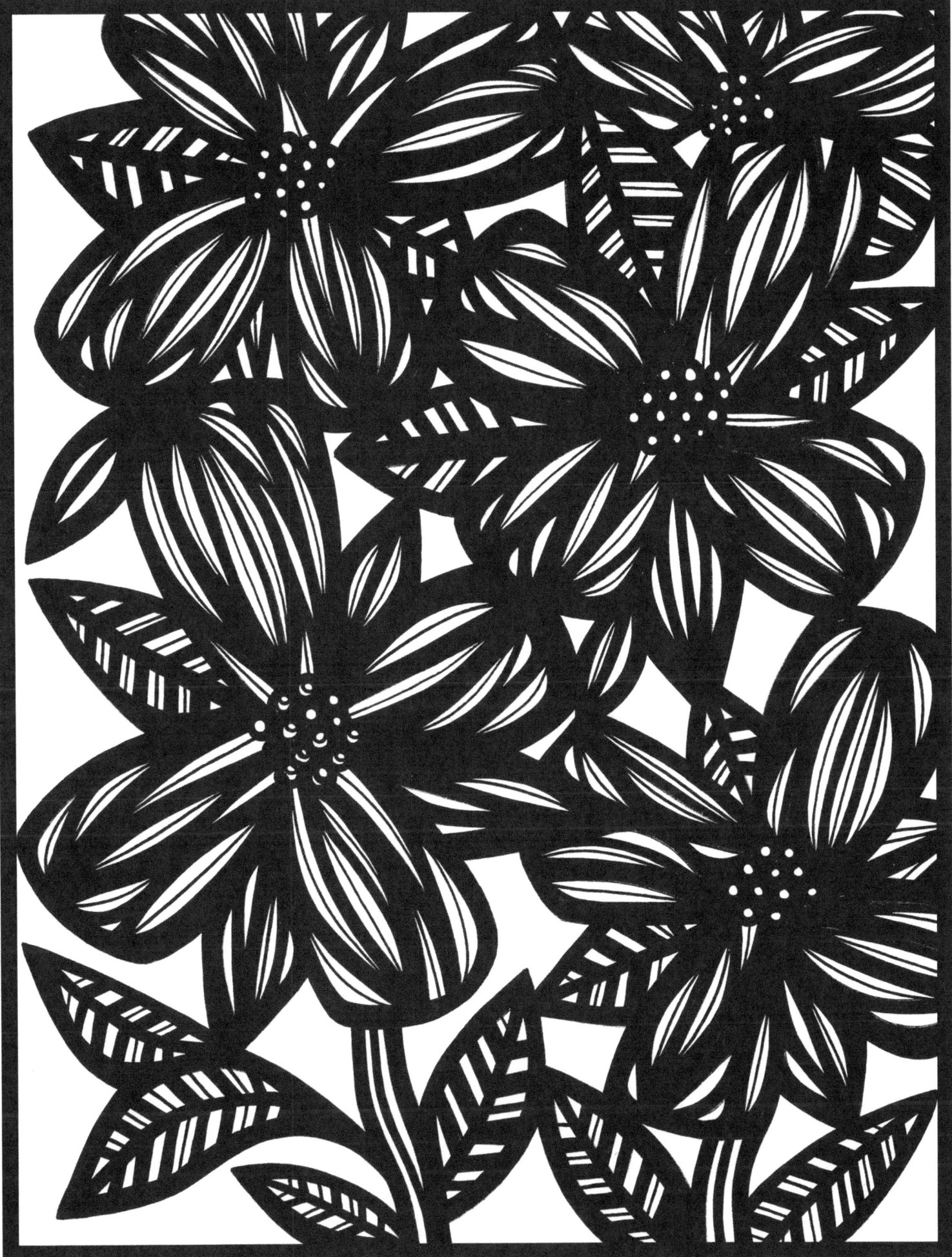

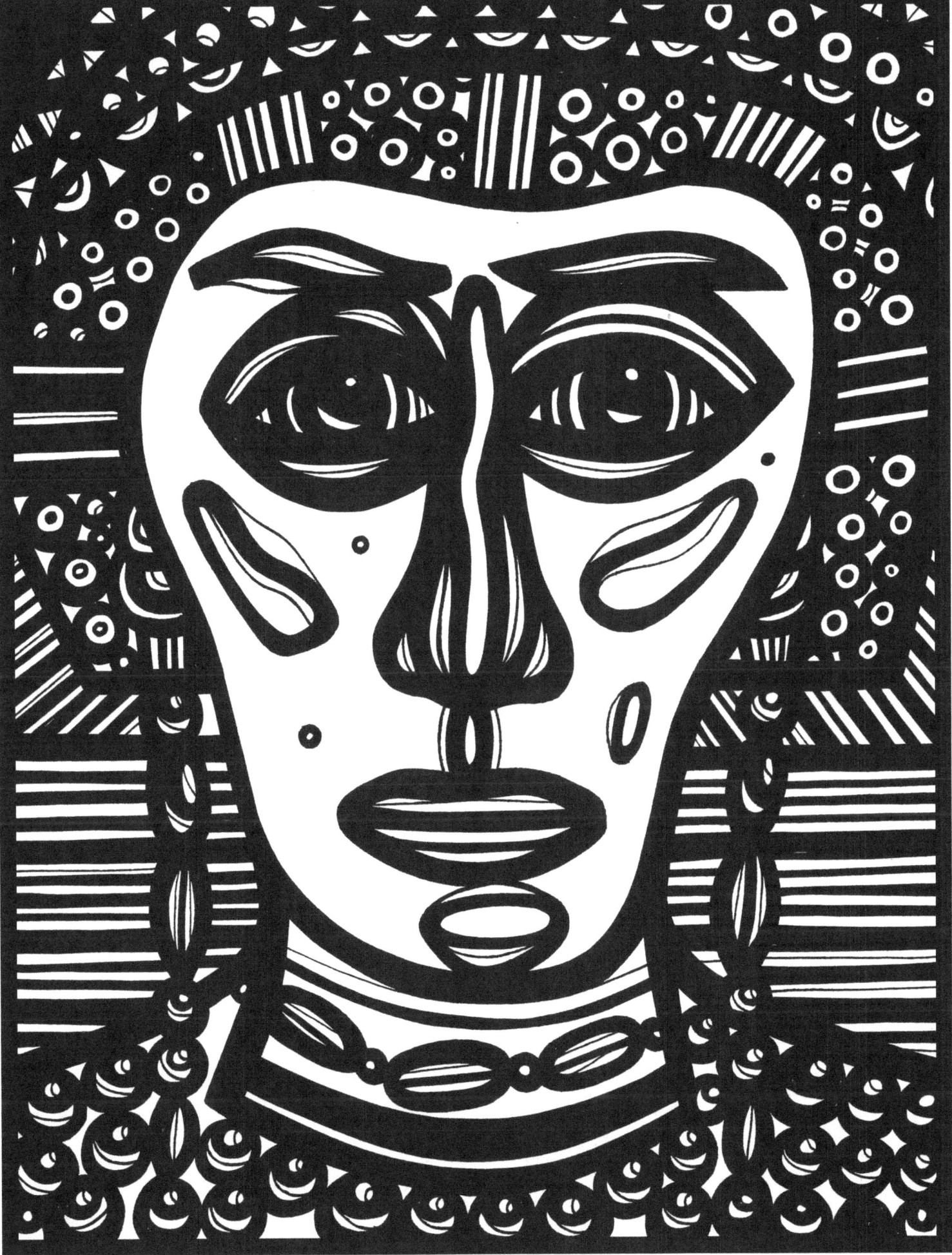

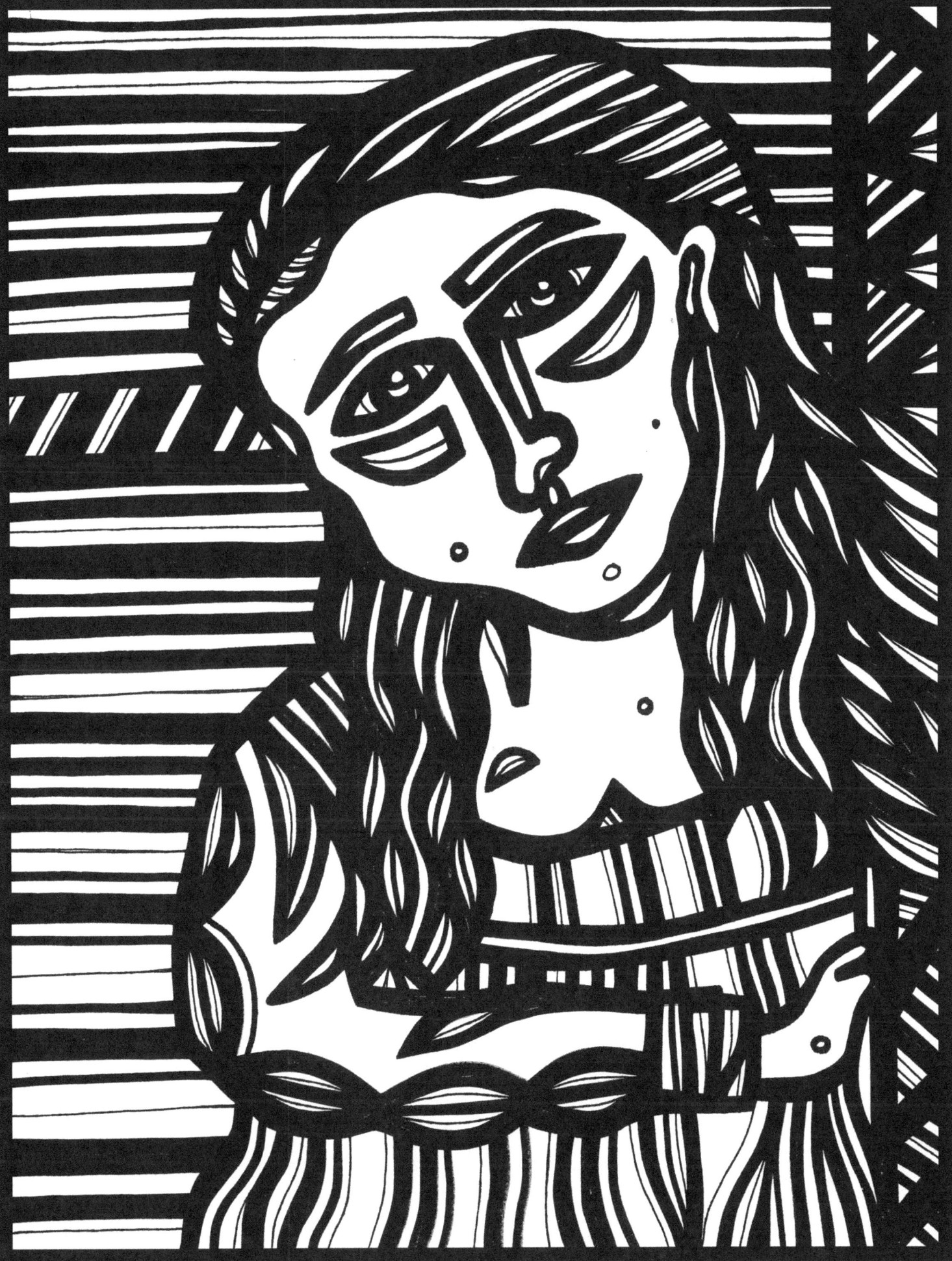

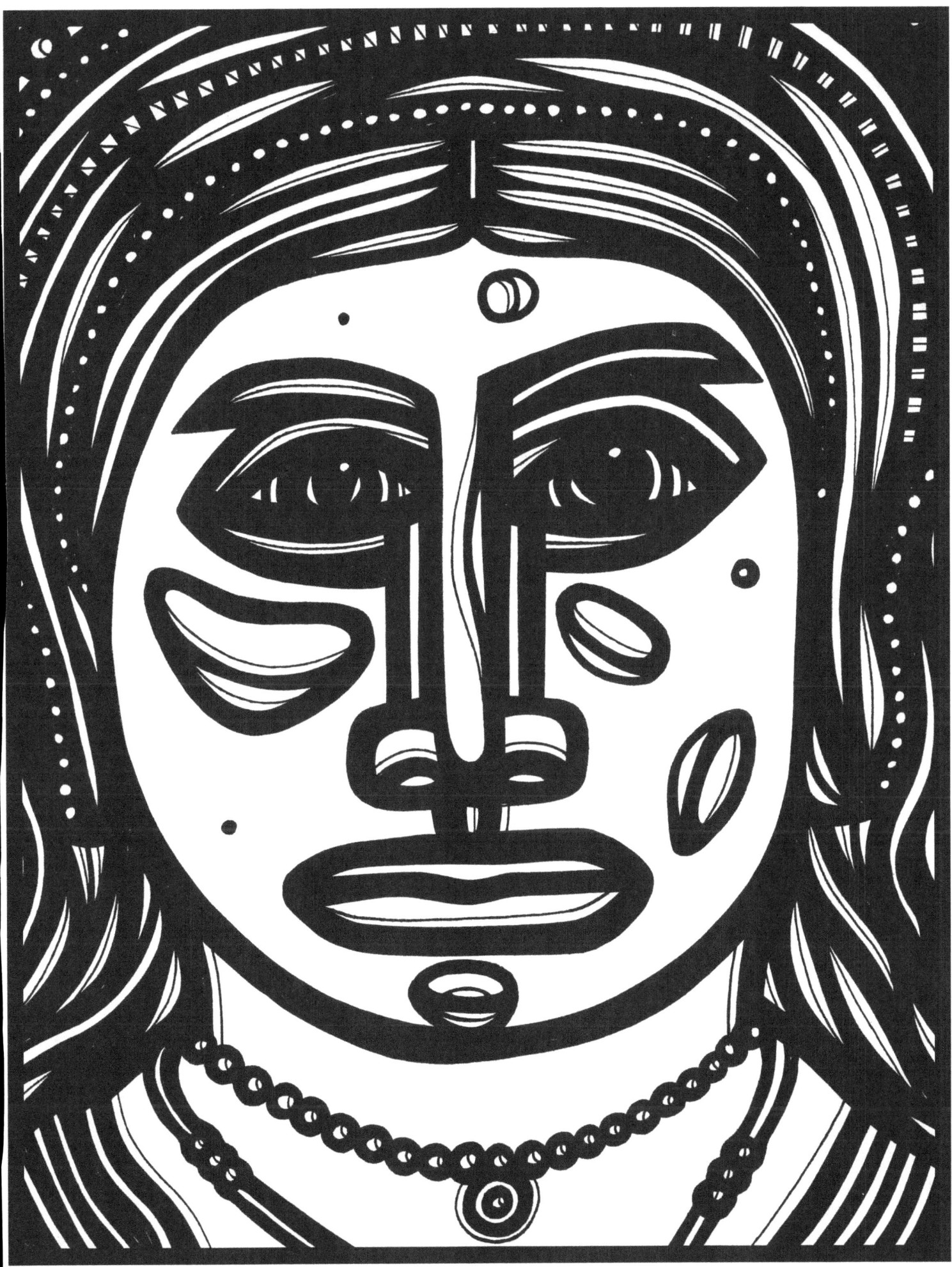

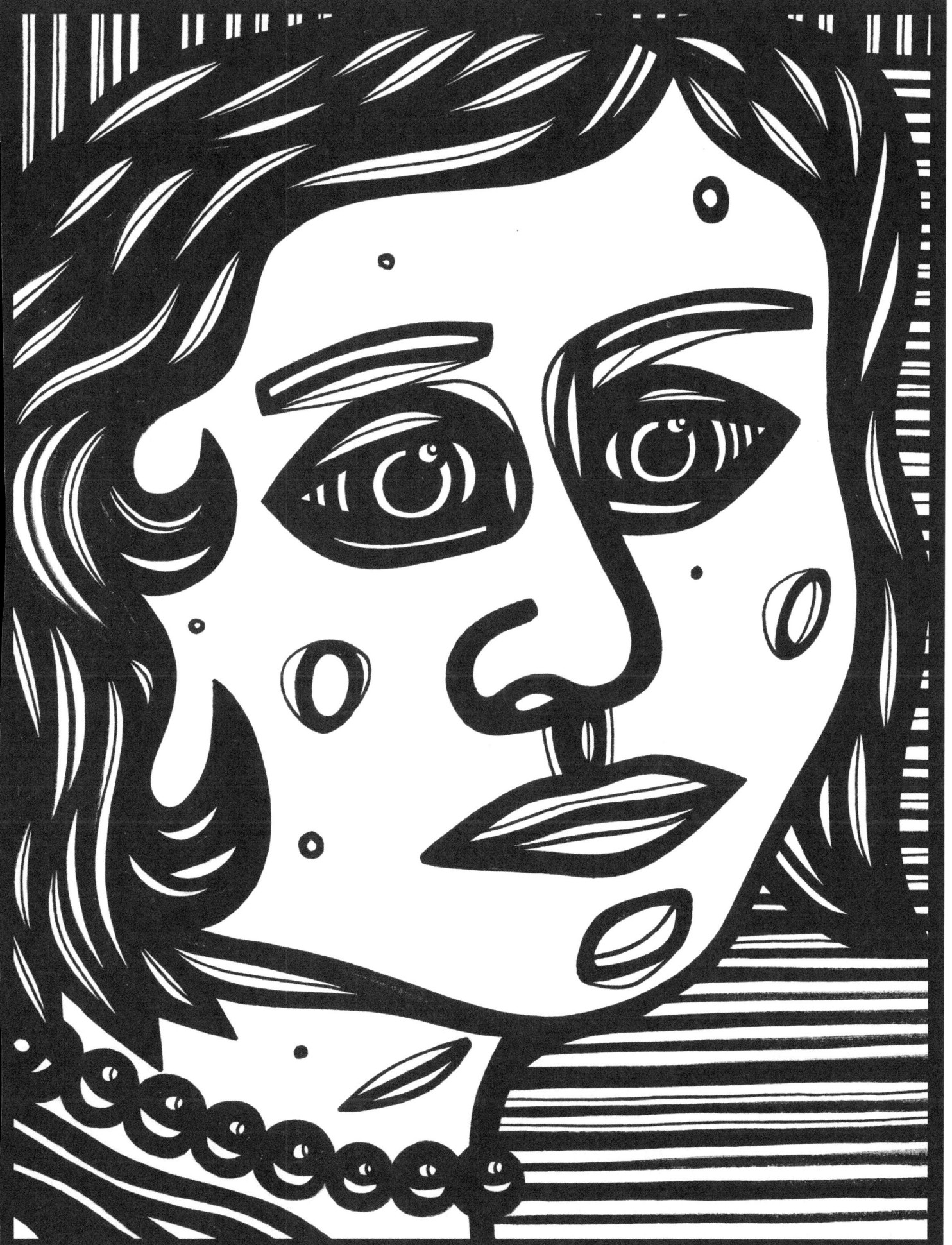